U0101868

胡才正楷书作品选

魏建法题

胡才正/著

国际文化出版公司

·北京·

图书在版编目（CIP）数据

胡才正楷书作品选 / 胡才正著. —北京：国际文
化出版公司，2022.1
　ISBN 978-7-5125-1403-4

　I. ①胡… II. ①胡… III. ①楷书－法帖－中国－现
代 IV. ① J292.28

中国版本图书馆 CIP 数据核字（2022）第 006683 号

胡才正楷书作品选

作　　者	胡才正
责任编辑	王逸明
出版发行	国际文化出版公司
经　　销	全国新华书店
印　　刷	炫彩（天津）印刷有限责任公司
开　　本	889 毫米 ×1194 毫米　　　　16 开
	4.5 印张　　　　100 千字
版　　次	2022 年 1 月第 1 版
	2022 年 1 月第 1 次印刷
书　　号	ISBN 978-7-5125-1403-4
定　　价	68.00 元

国际文化出版公司
北京朝阳区东土城路乙 9 号　　　　邮编：100013
总编室：（010）64271551　　　　传真：（010）64271578
销售热线：（010）64271187
传真：（010）64271187-800
E-mail：icpc@95777.sina.net

序

既然选择了远方，便只顾风雨兼程。

书法研学一路走来，历经无数寒暑交替、踏遍大江南北，也不曾感到疲倦和艰苦，如此默默耕耘数十年，终于有了一些微不足道的成就。有幸成为魏建法先生的门下弟子、中国书法家协会会员、中国书法院院士，获中国书法院第一届书法大赛特别金奖。学习路上，曾攀登泰山极顶，遥望昆仑山脉，亦穿越过茫茫戈壁滩。读万卷书，行万里路，沿途绮丽多彩的风景和良师益友的深厚情意，成为我人生中最美的回忆。

书法之路没有穷尽，未来依旧漫长，只愿继续不忘初心，砥砺前行。出版本书的目的是希望通过一些作品，传达出我对书法的一份热爱和执着，鼓励和影响更多书法爱好者。

胡才正

2021 年 8 月于禾城

登高望远

胡才正书

登高望远

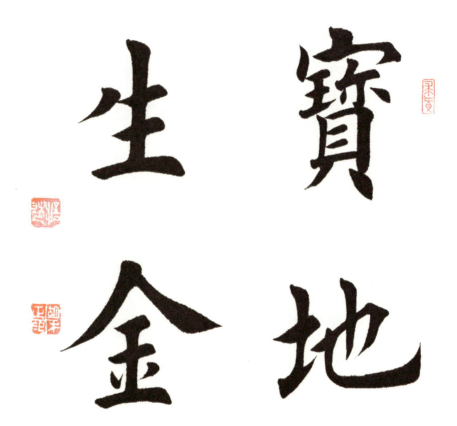

寶生金地

宝地生金

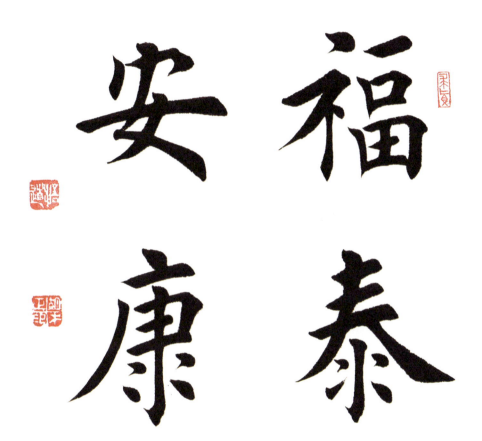

福泰安康

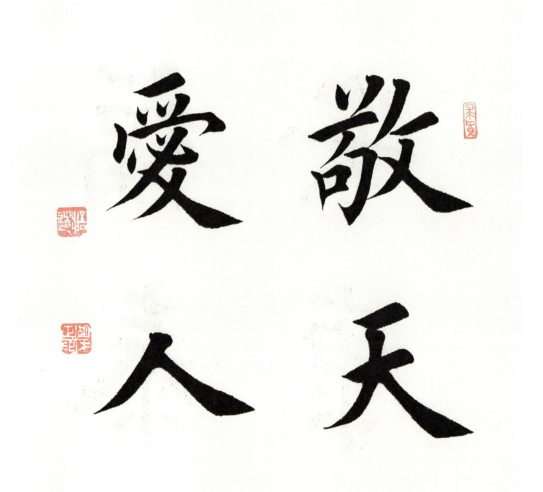

敬天爱人

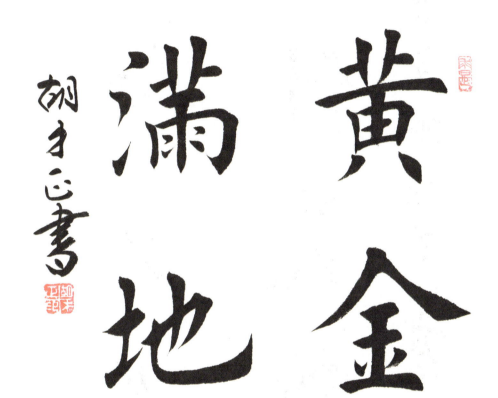

黄金满地

古今多少事
都付笑谈中

辛丑年胡才正书

古今多少事　都付笑谈中

海為龍世界

雲是鶴家鄉

辛丑年胡才正書

海为龙世界 云是鹤家乡

相看两不厌 只有敬亭山

相看两不厌 只有敬亭山

辛丑年胡才正书

青山依舊在
幾度夕陽紅

辛丑年胡才正書

青山依旧在 几度夕阳红

室雅何須大

花香不在多

辛丑年胡才正書

室雅何须大 花香不在多

積健為雄 浩然正氣

辛丑年胡才正書

金玉满堂

风调雨顺

風調雨順

金玉滿堂

康子辛子月胡才正書

情窦初开
风华正茂

风华正茂
情窦初开

庚子年六月胡才正书

家和業盛

景泰皆綏

庚子年子月胡才正書

胡才正楷书作品选

家和业盛 景泰时绥

老驥伏櫪
志在千里

庚子辛丑月胡才正書

惠風和暢
倚樹聽泉

庚子年子月胡才正書

惠风和畅 倚树听泉

業精於勤鍥而不舍

庚子年冬月胡才正書

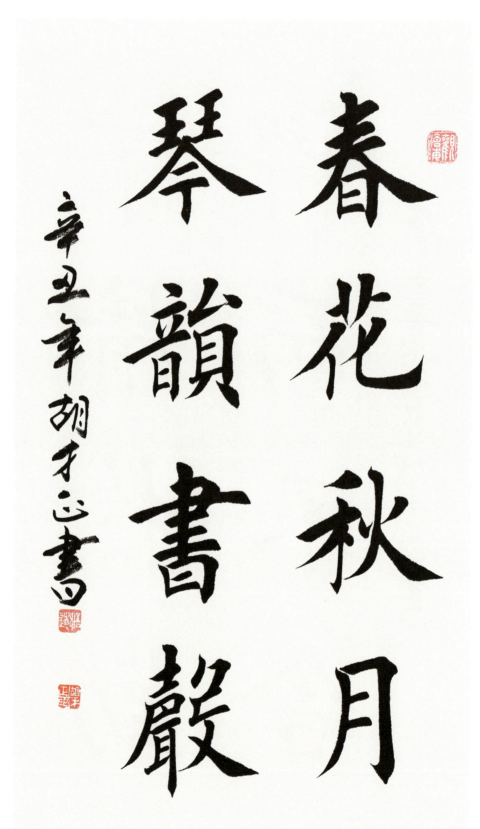

春花秋月 琴韵书声

澹泊明志

寧靜致遠

辛丑年胡才正書

澹泊明志　宁静致远

風清一樓月
室静萬卷書

辛丑年胡才正書

风清一楼月　室静万卷书

柳暗苍明

枯树逢春

辛丑年 胡才心书

厚德載福

至誠高潔

辛丑年胡才正書

厚德载福　至诚高洁

德高望重
萬古流芳

辛丑年胡才正書

德高望重 万古流芳

風雨同舟

萍水相逢

辛丑年胡才正書

风雨同舟　萍水相逢

春風和氣
桃紅柳綠

辛丑年胡才正書

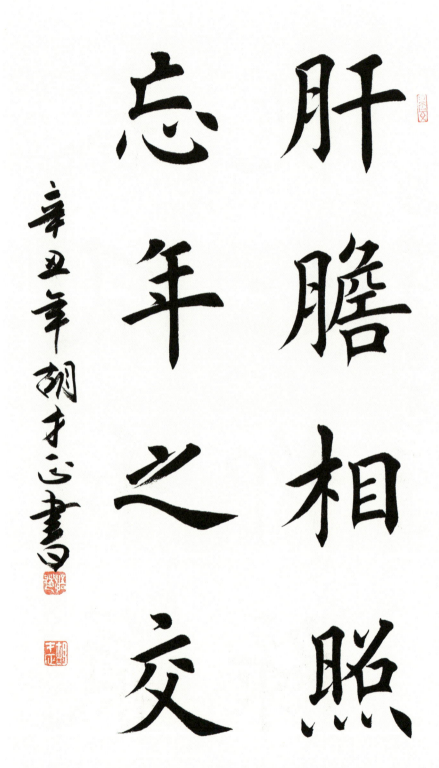

肝膽相照 忘年之交

辛丑年胡才正書

肝胆相照 忘年之交

春風雨露

鳥語蒼香

辛丑年胡才正書

淡水交情 天長地久

辛丑年胡才正書

志同道合
生死相依

辛丑年胡才正書

志同道合 生死相依

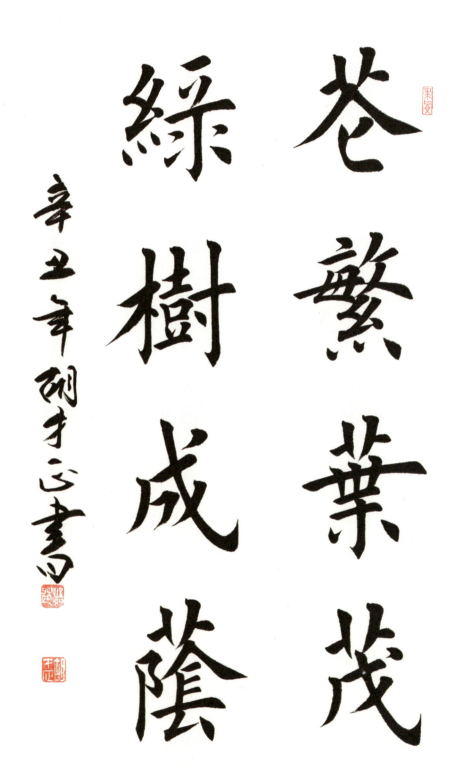

苍繁叶茂 绿树成荫

辛丑年 胡才正书

花繁叶茂 绿树成荫

天寒地凍
滴水成冰

辛丑年胡才正書

天寒地冻 滴水成冰

胡才正楷书作品选

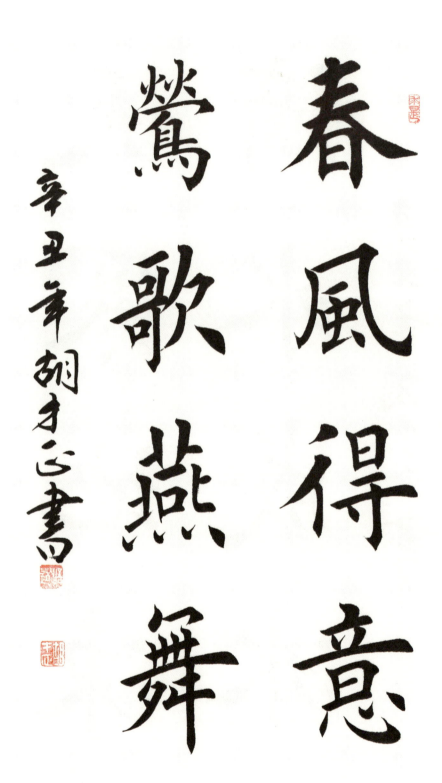

春風得意
鶯歌燕舞

辛丑年胡才正書

春风得意　莺歌燕舞

天高雲淡
秋風蕭瑟

辛丑年胡才正書

天高云淡 秋风萧瑟

胡才正楷书作品选

満園春色

紅情綠意

辛丑年胡才正書

金風送爽

五谷豐登

辛丑年胡才正書

和風細雨
春意盎然

辛巳年胡才正書

和风细雨　春意盎然

春華秋實
百鳥爭鳴

辛丑年胡才正書

春华秋实 百鸟争鸣

葉落知秋
橙黄橘綠

辛丑年胡才正書

叶落知秋 橙黄橘绿

冰天雪地

寒蝉凄切

辛丑年 胡才正书

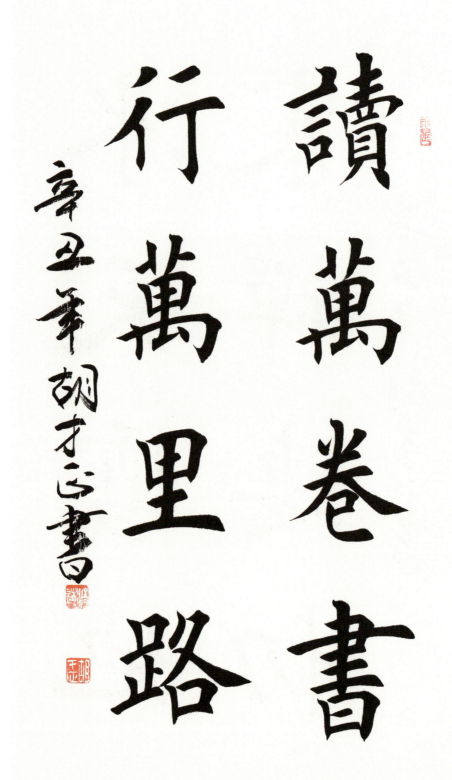

读万卷书 行万里路

千秋大業

萬古流芳

辛丑年胡才正書

千秋大业 万古流芳

天時地利

和氣致祥

辛丑年胡才正書

天时地利 和气致祥

無

上

清

涼

辛丑年胡才正書

无上清凉

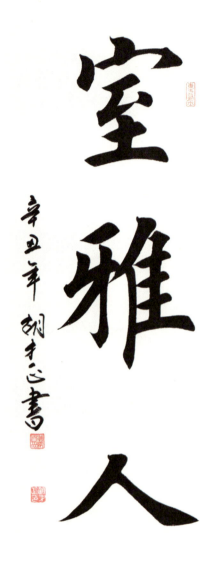

室雅人和

辛丑年 胡才正书

室雅人和

紫氣東來

辛丑年 胡才正書

紫气东来

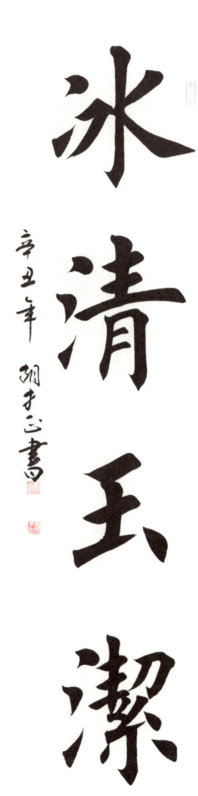

冰清玉潔

辛丑年 胡才正書

冰清玉洁

厚德载戴物

辛丑年
胡才正书

厚德载物

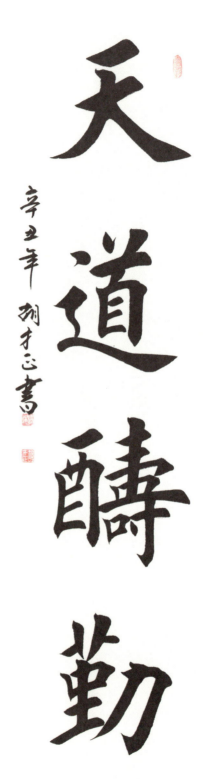

天道酬勤

辛丑年 胡才正书

鴻業騰飛

辛丑年 胡才正書

鸿业腾飞



胡才正楷书作品选

心如止水

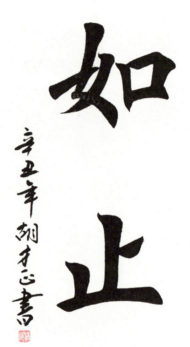

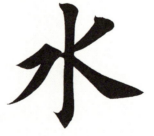

心如止水

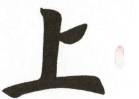

上善若水

辛丑年 胡才正書

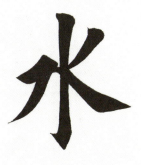

上善若水

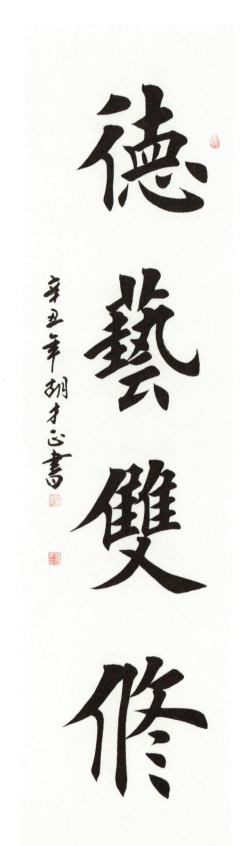

德藝雙修

辛丑年胡才正書

德艺双修

自強不息

辛丑年 胡才正書

自强不息

風生水起

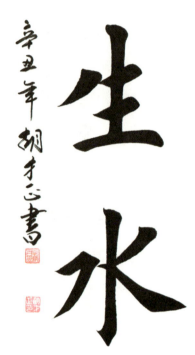

辛丑年胡才正書

风生水起

金玉满堂

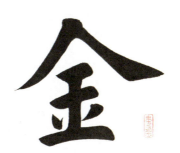

辛丑年 胡才正书

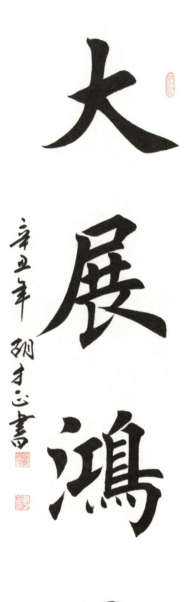

大展鸿图

要留清氣滿乾坤

戊戌年六月胡才正書

要留清气满乾坤

放懷於天地外

放怀于天地外

秋水共長天一色

乙亥年夏月胡才正書

萬里江山美如畫

風流人物翰今朝

庚子年春月胡才正書

万里江山美如画
风流人物看今朝

静居陋室觀天下

閑坐書齋閱古今

庚子年之春胡才正書

静居陋室观天下

闲坐书斋阅古今

修身養性藏書畫

閑来無事多品茶

戊戌年癸月胡才正書

修身养性藏书画
闲来无事多品茶

家住綠水南湖畔

人在春風和氣中

戊戌年六月胡才正書

禅茶論道人生路

風雲伴我日月行

戊戌年冬月胡才正書

禅茶论道人生路
风云伴我日月行